中华宝典

吕章申题

题字／中国国家博物馆馆长　吕章申

中国国家博物馆
NATIONAL MUSEUM OF CHINA

中国国家博物馆
馆藏法帖书系（第一辑）

安徽美术出版社
全国百佳图书出版单位

颜真卿千福寺
多宝塔感应碑

宋拓本

主编－吕章申
编著－郭世娴

中国国家博物馆

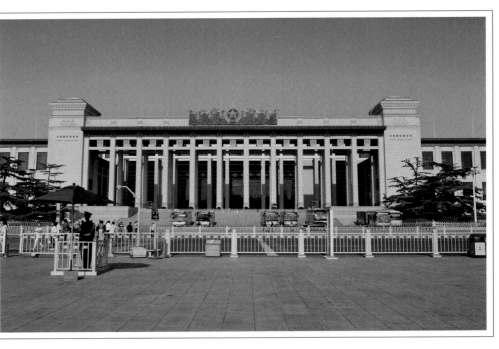

中国国家博物馆自一九一二年七月成立以来的一百多年间，一直以赓续中华文明为己任，在传承中华优秀传统文化、弘扬革命文化和社会主义先进文化上发挥着不可替代的独特作用。

中国国家博物馆现有一百三十九万余件馆藏文物，其中书法碑帖类文物三万余件。这些书法碑帖类文物涉及甲骨、青铜、砖瓦陶、玺印、钱币、碑志、刻帖、简牍、文书、写经、卷轴墨迹等多种门类，时代跨度大，具有很高的历史与艺术价值。我馆这批丰富的藏品，可以基本展现中国书法乃至中国文字发展的脉络。这些珍贵的书法类文物是经过几代国博人不懈的努力，在社会各界的支持下，通过党和政府的关心支持，文物征集收购、接受社会捐赠等多种渠道汇聚而成。

中国国家博物馆于二〇〇三年二月在原中国历史博物馆和中国革命博物馆基础上组建而成。二十世纪九十年代，中国历史博物馆曾编纂出版《中国历史博物馆藏法书大观》十五卷，规模宏大。中国国家博物馆成立后，以『历史与艺术并重』作为新的发展定位，这批法书类文物藏品的艺术属性，得到进一步发挥，二〇一四年我们编辑出版了《中国国家博物馆藏中国古代书法》巨册，以高清的彩色图像、翔实的研究评述面世，得到国内外读者的广泛好评。

上述两种出版物的侧重点是著录，意在聚焦文物本身，呈现书法史脉络的系统性与完整性，便于读者作为学术研究的重要工具而观览与检索。而这次印行的这套《中华宝典——中国国家博物馆馆藏法帖书系》则不同，它着重选取最经典的作品，以单行本的形式陆续出版发行。此书系共分十辑，一百册。它

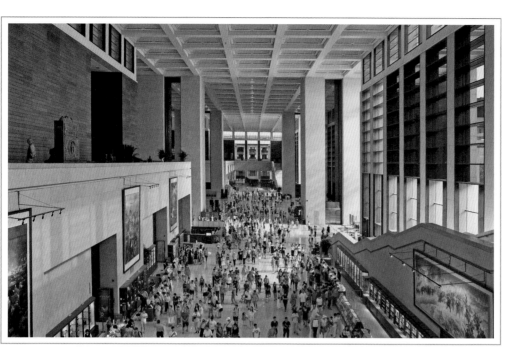

中国国家博物馆展厅内景

的特点是可分可合。分可独立成册，使经典作品可以更为充分地展示、评述也

进一步深入，以便于读者特别是学书者临摹；合则可贯通为一部书法史，系统纵览法书的不同类型和其发展的经纬脉络。

该书系涵盖了甲骨、金文、砖瓦陶、玺印、钱币、碑志、刻帖、墨迹等门类，其文物信息、图像的完整性和清晰度都达到了新的高度。对每件文物，除了定名、时代、尺寸、释文、著录信息等，对比如甲骨、金文、简牍的出土、递藏情况，碑志、刻帖的刊刻、版本考订和名家卷轴墨迹的装潢样式、鉴藏信息等都做了充分的展示和介绍。每册还辅以我馆专家撰写的研究评述。

习近平总书记一直十分重视弘扬中华优秀传统文化。书法艺术是中华优秀文化的瑰宝，现在全国掀起了学习书法的热潮，包括很多外国人都十分喜爱中国书法。这是中国书法所蕴含的艺术魅力，也是中华文化走出去的十分可喜的现象。

中国国家博物馆是中华文化的祠堂和祖庙，是『中国梦』的发源地，也是国家的文化客厅，是国家最高历史文化艺术殿堂。我们有责任在传承和弘扬中华优秀传统文化方面做出更多努力，进一步发挥国家博物馆的文物资源优势，更好地让这些文物活起来，服务于社会，服务于人民。此次我馆与安徽美术出版社精心合作，出版这部《中华宝典——中国国家博物馆馆藏法帖书系》就是基于这个目的。希望广大读者喜欢并提出宝贵意见。

中国国家博物馆馆长　吕章申　二〇一七年十一月三日

概述

文／郭世娴

汉字在我国起源很早，公元前十七世纪到公元前十一世纪的商代，甲骨刻辞和青铜器铭文中就已经出现成熟的文字。汉字的结构与笔法不断变化，在演变过程中产生了篆书、隶书、草书、行书和楷书五种基本字体。到公元四世纪的东晋时期，楷书发展成熟。自此，基本字体停止了变化，汉字在楷书之后没有再出现新的基本字体。

楷书从隶书演变而来，肇始于汉末，三国时已见雏形，西晋时期有些楷书略存隶意，东晋时期楷书发展成熟。隶书最重要的特征是波状点画，笔画形状呈波浪状，即『雁尾』，隶书的字体形状趋于扁平。楷书对隶书的笔法和结构同时进行了简化。这种简化经历了一个较长的过程，书写时雁尾渐渐不再飘出，笔画渐趋平直，与此同时，提按的作用越来越明显，起笔、收笔和转弯处增加了动作。这些地方的形状逐渐变得复杂起来，最后形成了以提按为主导、夸张端部与折点的笔法，字形变得方正。隶书与楷书本质的区别在于，隶书写每一字时连续不停地摆动加转动，一个字的书写是一个连续、均匀的运动过程，其中没有刻意的停顿；楷书则变为以一个笔画为单位，起笔、收笔、弯折处动作集中，有明显的延缓、留驻、停顿，每一笔画都是一个独立的节奏单位。楷书大约在东晋时期确立了自己的字体特征，在此之后，书写者们在技巧、意境、模式等方面继续不断地实践探索，经过近三个世纪，到了唐代，各方面条件聚合在一起，促成了楷书的空前繁荣，迎来了楷书的全盛时期。

颜真卿（七〇九—七八四）楷书作品是唐代楷书的杰出代表。《千福寺多

宝塔感应碑》是颜真卿的早期作品，全称《大唐西京千福寺多宝佛塔感应碑文》，岑勋撰文，徐浩隶书题额，颜真卿书碑，史华刻石。此碑立于唐天宝十一年（七五二），今在西安碑林。碑高二百八十五厘米，宽一百零二厘米，文三十四行，行六十六字，内容叙述了楚金禅师自幼及长的简单经历，与许王李璀、居士赵崇、信女普意及善来等舍财建塔，以及建塔前后出现各种祥瑞的事。

今人观看前人的碑刻主要依靠拓本，有些原碑被后人捶拓多次，不同的拓本对原碑的呈现往往有所差异，这些差异会影响到人们对原碑的感受和理解。因此对碑刻拓本的版本选择相当重要，应该引起足够的重视。然而长期以来，人们往往对拓本的版本选择重视不够，甚至有些书法出版物中对所印版本语焉不详，影响了人们对拓本及原碑的认识。

《千福寺多宝塔感应碑》曾被后人捶拓多次，拓本众多，北宋、南宋、明代、清代皆有拓本，普遍认为比较好的是北宋拓本。前人在对比现存各朝拓本时曾有过这样的评价：「北宋拓与明、清拓字体差别很多，宋拓精本颜原书凡三点水多连丝细笔画，或两点间，拓本随年代近而多不显连笔。宋拓字肥方，字口棱角锋芒完好，其次字渐细瘦秃，全失原体，近拓更不足观。」（张彦生《善本碑帖录》）

中国国家博物馆藏《千福寺多宝塔感应碑》拓本是北宋拓本，后有王澍、梁章钜、褚德彝跋。据跋文，此拓雍正年间为金韵文收藏，后藏吴修梅家。鉴藏印有「申伯」「公嵩」「俞宗浚印」「曾在苕溪俞氏」「申伯所有金石书画」

「食古堂所有石墨」「曾在归安俞氏」「曾藏吴修梅家」「申伯眼福」「王澍印」等。北宋拓本与后世拓本有两处重要区别，北宋拓本的「力」字完好，「凿井见泥」处「凿」字完好，后世拓本的「力」字在两笔连接处受损，「凿」字逐渐漫漶。另外，后世拓本在其他文字处有不同程度的残缺。

目前公开出版的《千福寺多宝塔感应碑》北宋拓本主要有两种：一种是故宫博物院收藏的清宫懋勤殿旧藏北宋拓本，曾由文物出版社出版；一种是故于日本东京国立博物馆的北宋拓本，曾由中华书局出版。中国国家博物馆藏《千福寺多宝塔感应碑》北宋拓本与这两者相较，各有千秋。比如，开头处「大唐西京千福寺多宝佛塔感应碑文」几字，其中第一字「大」的末笔收尾处，故宫版略显模糊，日本东京国立博物馆版则模糊一团，国博版相对清晰；繁体「宝」字的上半部分和「塔」字国博版比较模糊，故宫版和日本东京国立博物馆版都比较清楚；繁体「应」字中「隹」的部分故宫版不甚清楚，国博版和日本东京国立博物馆版都比较清晰。在三种拓本中，类似之处比比皆是，三者可互为参照，互为补充。

前面提到的三种北宋拓本各有优长，后代拓本与这三者相比，在单字的完好性和细节的表现性上都逊色不少。比如上海书画出版社出版的上海图书馆藏明末清初拓本，有些字中的三点水连丝已经不显或减弱，如「宿命潜悟」中「潜」字三点水第二点与第三点之间的牵丝联系，以上三个北宋拓本中均有显现，上海图书馆藏明末清初拓本中已无显现。楷书笔法的重要特点之一是夸张端部与折点，上海图书馆藏明末清初拓本中有些端部或折点已经不太明显。比如开头

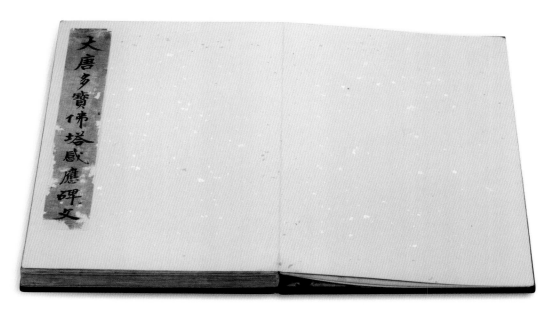

『多宝佛塔感应碑文』中的『应』字，『广』字头横画的收尾处在三个北宋拓本中显示出明显的顿按，特别在上部形成一个陡然高于前面横画的部分，而在上海图书馆藏明末清初拓本中此处的顿按不十分明显，上部与前面的横画连接顺滑。因捶拓过多而有失原貌，这大概是后代拓本无法避免的命运。

在颜真卿所处的时代，人们书写楷书时已经越来越多地将注意力投向点画突出的地位，《千福寺多宝塔感应碑》就是这一趋势的代表。国博藏《千福寺多宝塔感应碑》拓本，虽然在文字内容上有所缺佚，但对原碑单字的完好性和细节表现性的呈现还是比较有代表性的。

颜真卿重要的楷书作品还有《大唐中兴颂》《颜勤礼碑》《颜家庙碑》等，他的楷书笔法有几个共同的特点：『其一，极度强调端部与折点，提按因此处于前所未有的引人注目的地位；其二，丰富了点画端部及折点的用笔变化，使藏锋、留笔在楷书中获得了重要意义；其三，吸取了初唐诸家楷书中保留的使转遗意。』（邱振中《书法的形态与阐释》）颜真卿处于唐代楷书风格转变的关键时期，他既接受了时代所给予的影响，也由于自己人格的力量，形成一种开阔、雄浑、宽厚的风格，成为唐代楷书的集大成者。

颜真卿不仅是唐代楷书的集大成者，他的行书作品也是书法史中的杰作，《祭侄文稿》《刘中使帖》《争座位帖》等是行书的代表作，在结构上与他的楷书也有相关之处。

作为拓本，书写的字迹铸造或刻制在硬质材料上经过拓制所得，铸、刻给

没身不替自三载每春秋
二时集同行大德四十九
人行法华三昧尋奉恩旨
許為恒式前後道場所感
舍利凡三千七十粒至六

載欲葬舍利預嚴道場又
降一百八粒畫普賢於
筆鋒上聯得一十九粒莫
不圓體自動浮光瑩然禪
師無我觀身了空求法先

线条带来一种特殊的质地，使线条产生了有别于墨迹的特殊的审美特征，能够激发人们的想象，并创造出新的书写风格。然而，当我们面对拓本的时候，还需要记得，点画的流动感以及流动中所表现出来的丰富的节奏变化才是书法具有生命力的关键，我们需要结合欣赏墨迹的经验，把点画的运动感补充到作品中去，这才是完整意义上的书法。

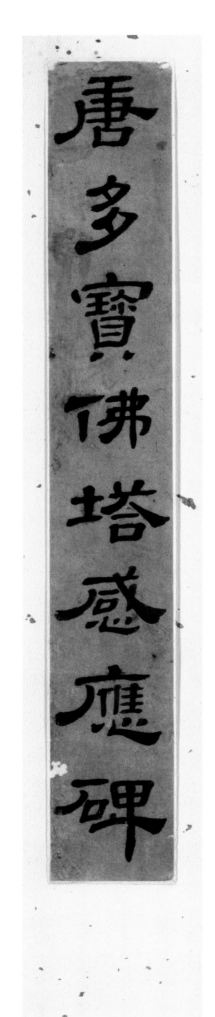

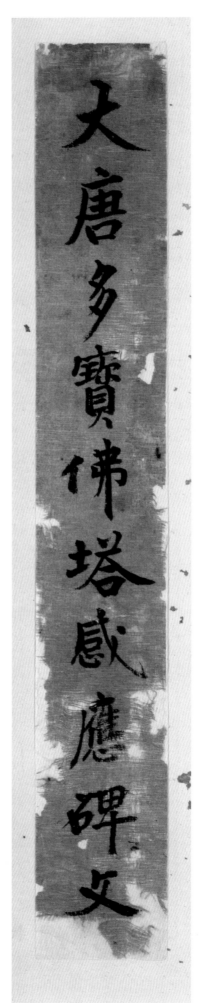

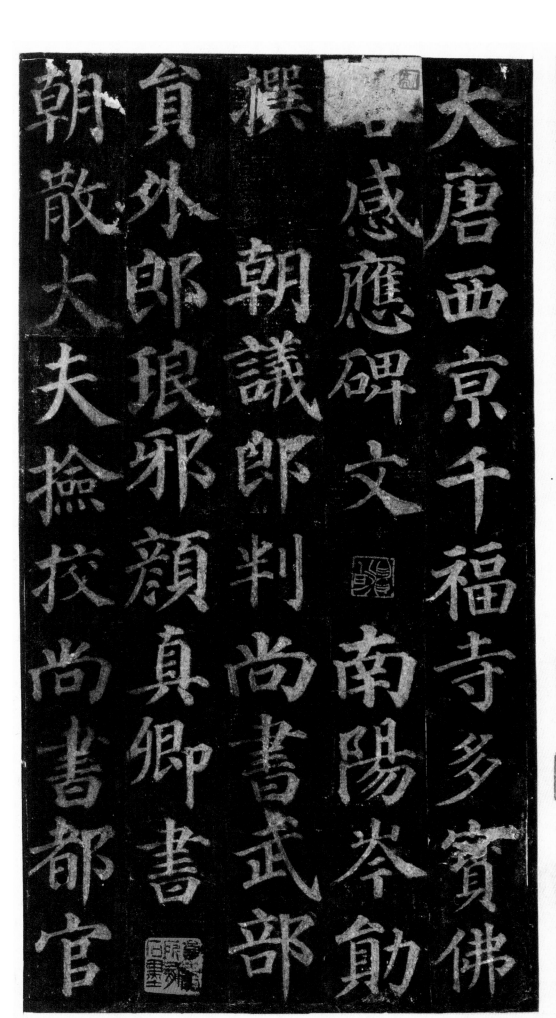

大唐西京千福寺多宝佛／（塔）感应碑文　南阳岑勋／撰　朝议郎判尚书武部／员外郎琅邪颜真卿书／朝散大夫检校尚书都官／

大唐西京千福寺多宝佛

感應碑文

南陽岑勛

撰

朝議郎判尚書武部

員外郎琅邪顏真卿書

朝散大夫檢校尚書都官

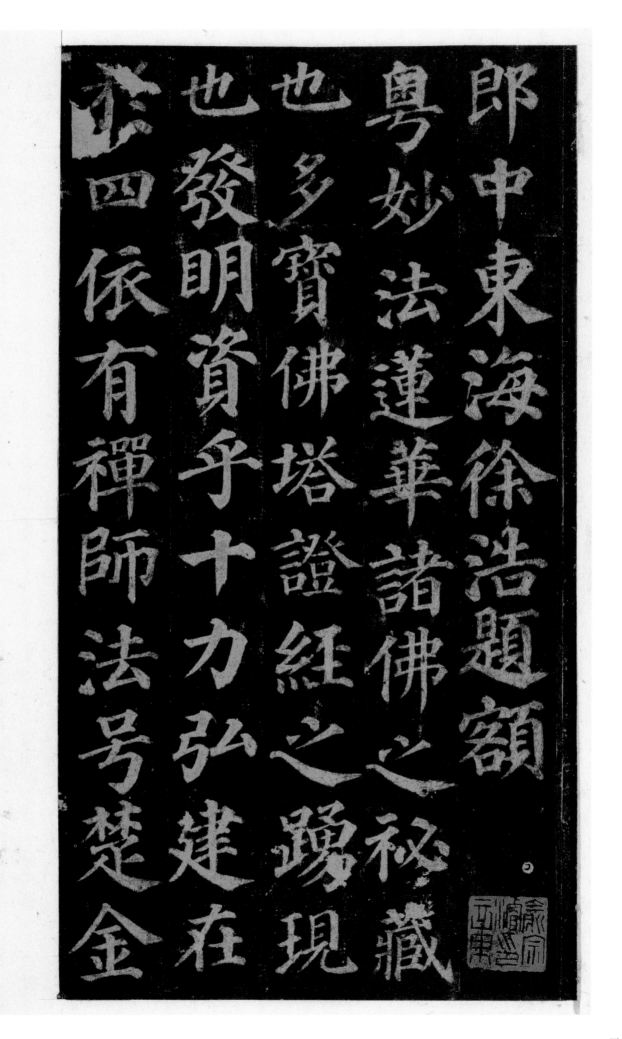

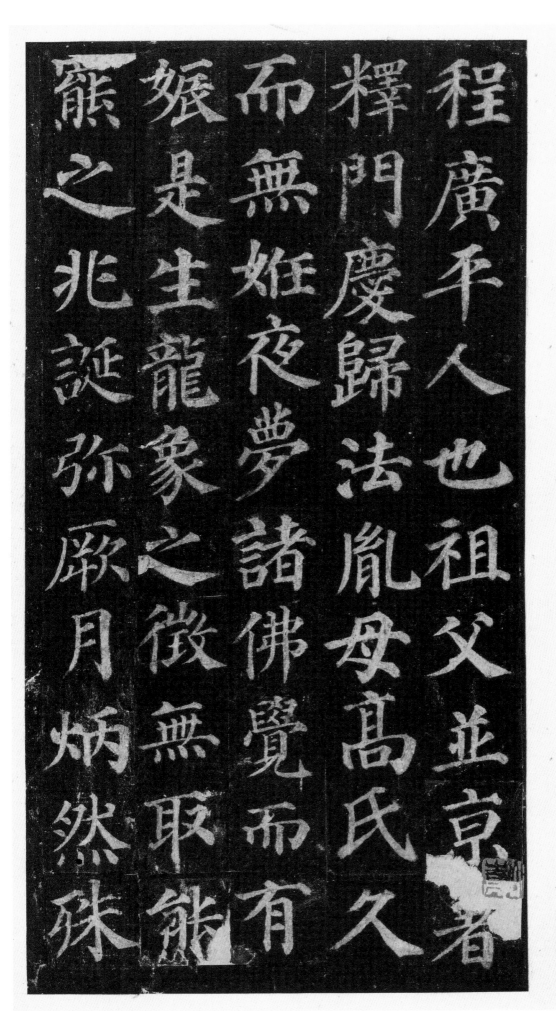

程广平人也祖父並京著
釋門慶歸法胤母髙氏久
而無姓夜夢諸佛覺而有
娠是生龍象之徵無取
羆之兆誕弥厥月炳然殊

相　岐嶷绝于牵如
　　鬓〔脱『龀』字〕不为／童游　道树萌牙
　　耸豫〔脱『章』字〕之桢／干　禅池畎浍
　　涵巨海之波／涛　年甫七岁　居然厌俗
　　自／誓出家　礼藏探经　法华在／

相
岐
嶷
絶
於
龀
茹
如
不
為

童
遊
道
樹
萌
牙
聳
豫
之
楨

幹
禪
池
畎
澮
涵
巨
海
之
波

濤
年
甫
七
歲
居
然
猒
俗
自

誓
出
家
禮
藏
探
經
法
華
在

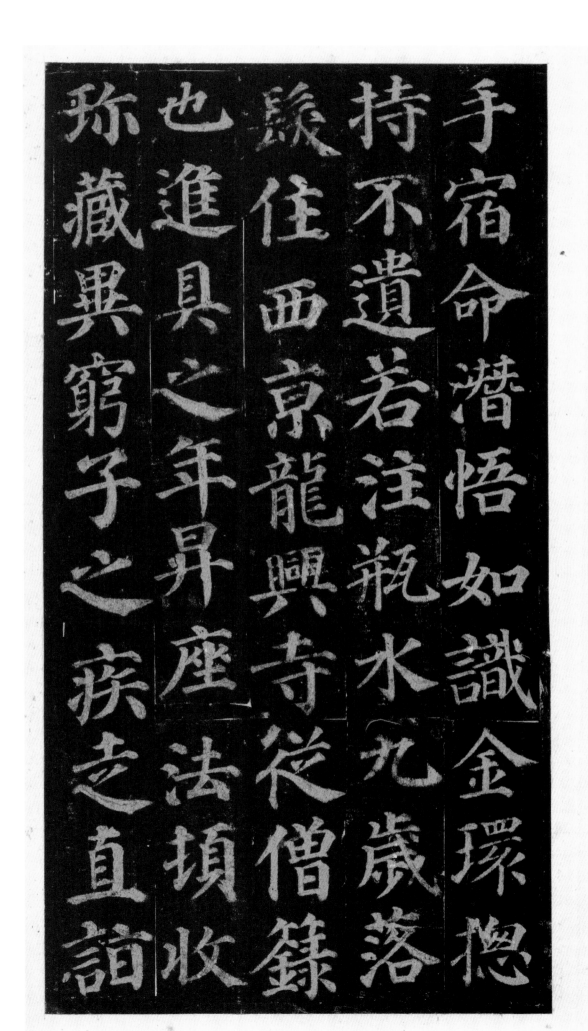

手

宿命潜悟 如识金环 总/持不遗 若注瓶水 九岁落/发 住西京龙兴寺 从僧箓/也 进具之年 升座〔脱『讲』/字〕法 顿收/珍藏 异穷子之疾走 直诣/

寶山無化城而可息尔後
因静夜持誦至多寶塔品
身心泊然如入禪定忽見
寶塔宛在目前釋迦分身
遍滿室界行勤聖現業淨

宝山　无化城而可息　尔后／因静夜持诵　至多宝塔品／身心泊然　如入禅定　忽见／宝塔　宛在目前　释迦分身／遍满室界　行勤圣现　业净／

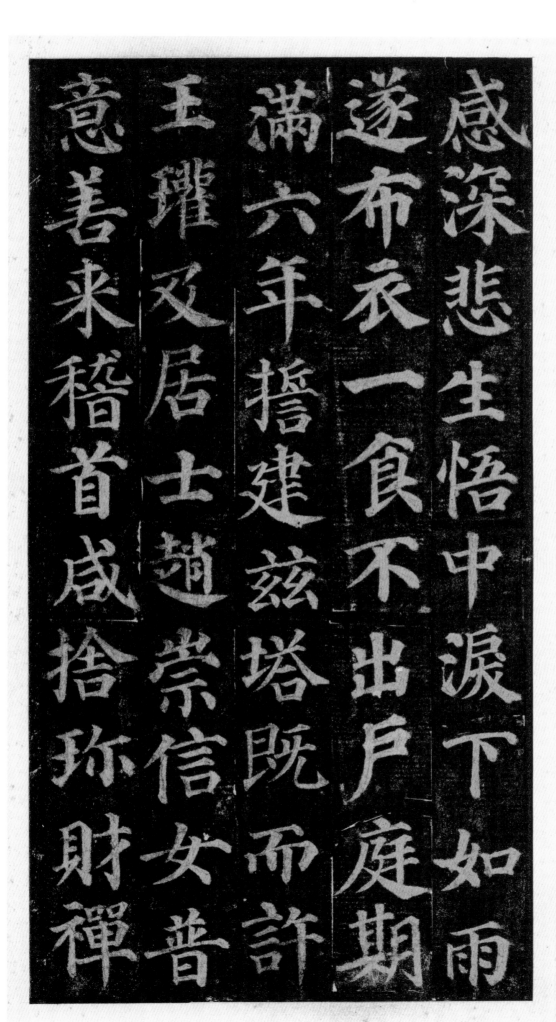

感深　悲生悟中　泪下如雨／遂布衣一食　不出户庭　期／满六年　誓建兹塔　既而许／王璡及居士赵崇　信女普／意　善来稽首　咸舍珍财　禅／

感深悲生悟中泪下如雨遂布衣一食不出户庭期满六年誓建兹塔既而许王璡及居士赵崇信女普意善来稽首咸舍珍财禅

師以為輯莊嚴之因　資爽／垲之地　利見千福　默议于／心　时千福有怀忍禅师　忽／于中夜　见有一水　发源龙／兴　流注千福　清澄泛滟　中／

師以爲輯莊嚴之因資爽

垲之地利見千福默議於

心時千福有懷忍禪師忽

於中夜見有一水發源龍

興流注千福清澄泛滟中

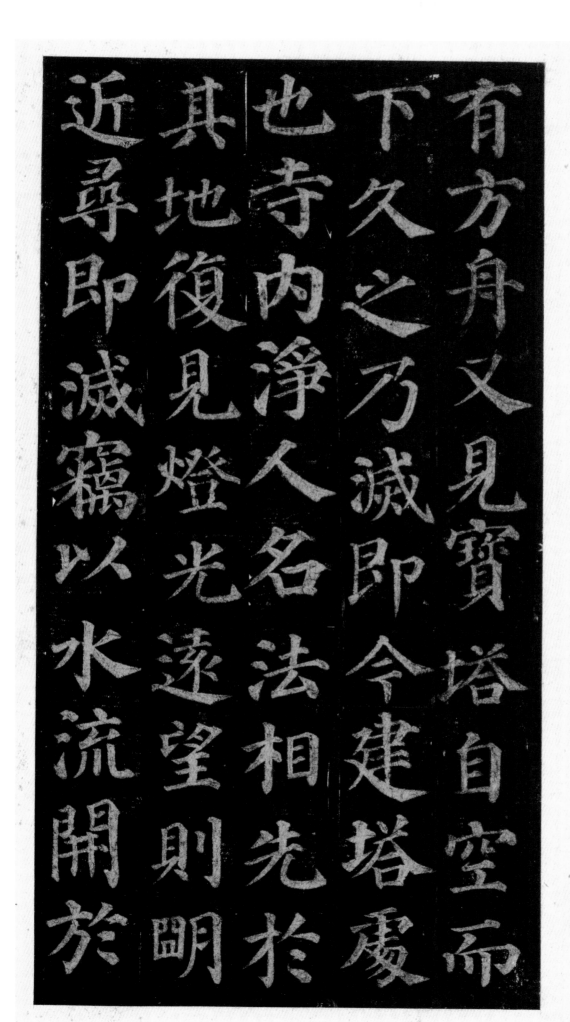

有方舟　又见宝塔　自空而／下　久之乃灭　即今建塔处／也　寺内净人名法相　先于／其地复见灯光　远望则明／近寻即灭　窃以水流开于／

近寻即灭窃以水流开于

其地复见灯光远望则明

也寺内净人名法相先于

下久之乃灭即今建塔处

有方舟又见宝塔自空而

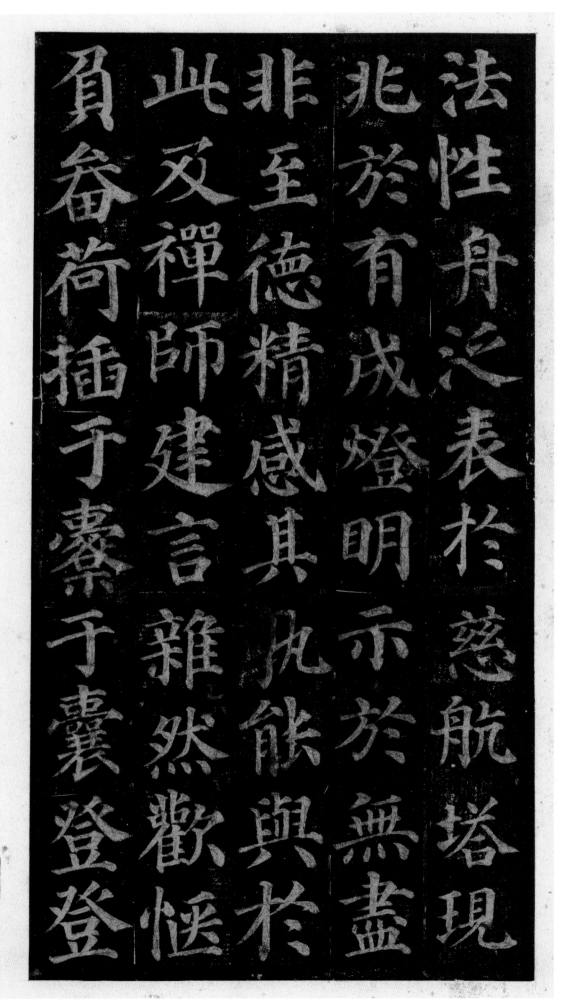

法性舟泛表於
慈航塔現
兆於有成燈明
示於無盡
非至德精感其
孰能與於
此及禪師建言
雜然歡惬
負荷荷插于橐于囊
登登

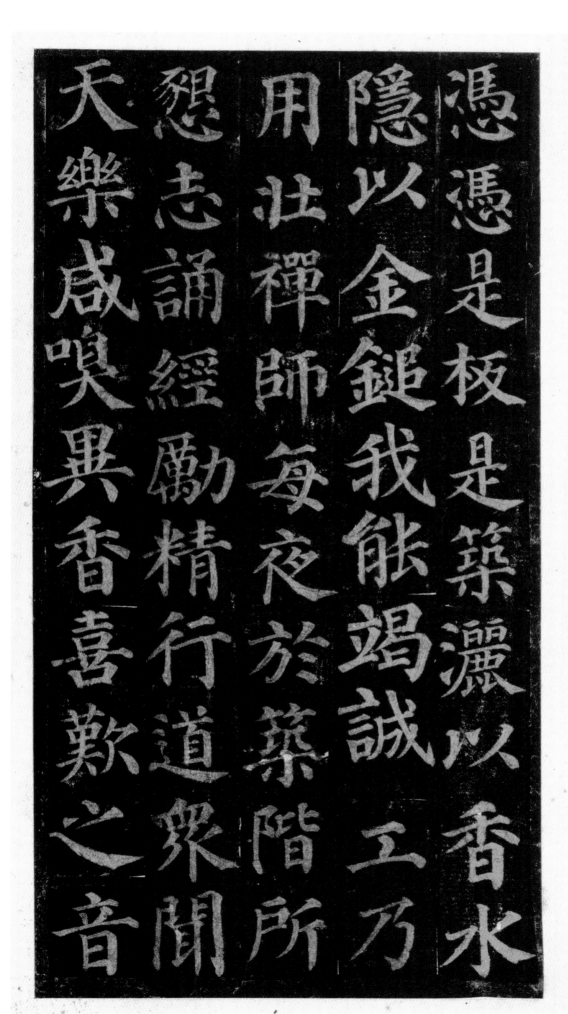

凭凭 是板是筑 洒以香水／隐以金锤 我能竭诚 工乃／用壮 禅师每夜于筑阶所／垦志诵经 励精行道 众闻／天乐 咸嗅异香 喜叹之音／

聖凡相半至天寶元載創

構材木肇安相輪禪師理

會佛心感通帝夢七月十

三日勑内侍趙思侶求諸

寶坊驗以所夢入寺見塔

圣凡相半　至天宝元载　创/构材木　肇安相轮　禅师理/会佛心　感通帝梦　七月十/三日　敕内侍赵思侣求诸/宝坊　验以所梦　入寺见塔/

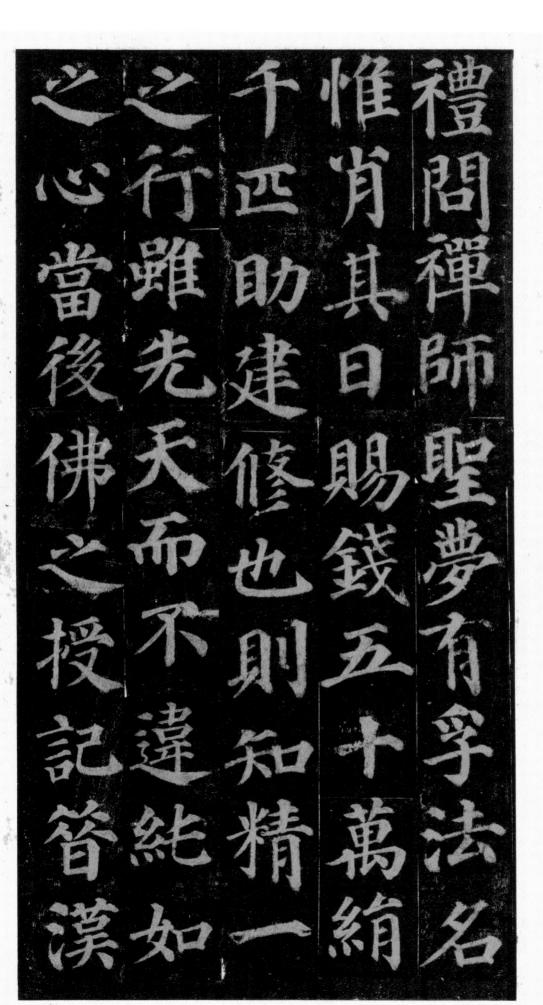

礼问禅师 圣梦有孚 法名／惟肖 其日赐钱五十万 绢／千匹 助建修也 则知精一／之行 虽先天而不违 纯如／之心 当后佛之授记 昔汉／

礼問禪師聖夢有孚法名
惟肖其日賜錢五十萬絹
千匹助建修也則知精一
之行雖先天而不違純如
之心當後佛之授記昔漢

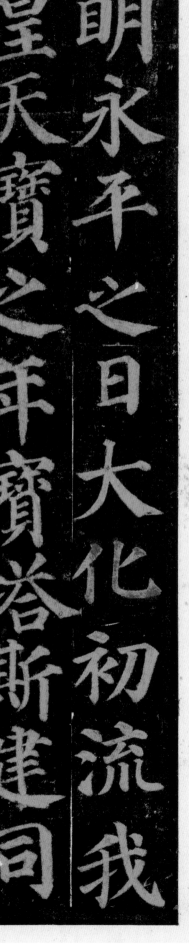

明永平之日 大化初流 我／皇天宝之年 宝塔斯建 同／符千古 昭有烈光 于时道／俗景附 檀施山积 庀徒度／财 功百其倍矣 至二载 敕／

中使杨顺景宣旨
令禅师
於花萼楼下迎多宝塔额
遂揔僧事
备法仪
宸眷俯
临
额书下降
又赐绢百
脱『四』字
圣
札飞毫
动云龙之气象
天

中使杨顺景宣旨令禅
師於花萼樓下迎多寳塔
額遂揔僧事備法儀宸
眷俯臨額書下降又賜絹
百聖札飛毫動雲龍之氣象天

文挂塔 驻日月之光辉 至／四载 塔事将就 表请庆斋／归功帝力 时僧道四部 会／逾万人 有五色云团辅塔／顶 众尽瞻睹 莫不崩悦 大／

文挂塔駐日月之光輝至
四載塔事將就表請慶齋
歸功帝力時僧道四部會
逾萬人有五色雲團輔塔
頂衆盡瞻觀莫不岁悅大

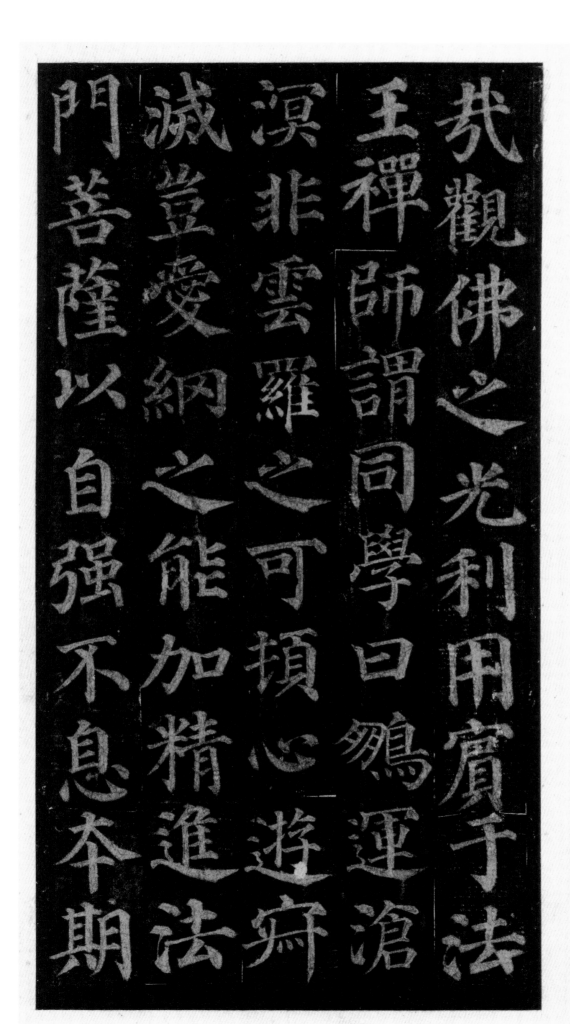

哉观佛之光　利用宾于法／王　禅师谓同学曰　鹏运沧／溟　非云罗之可顿　心游寂／灭　岂爱纲之能加　精进法／门　菩萨以自强不息　本期／

哉觀佛之光利用賓于法
王禪師謂同學曰鵬運滄
溟非雲羅之可頓心遊寂
滅豈愛綱之能加精進法
門菩薩以自強不息本期

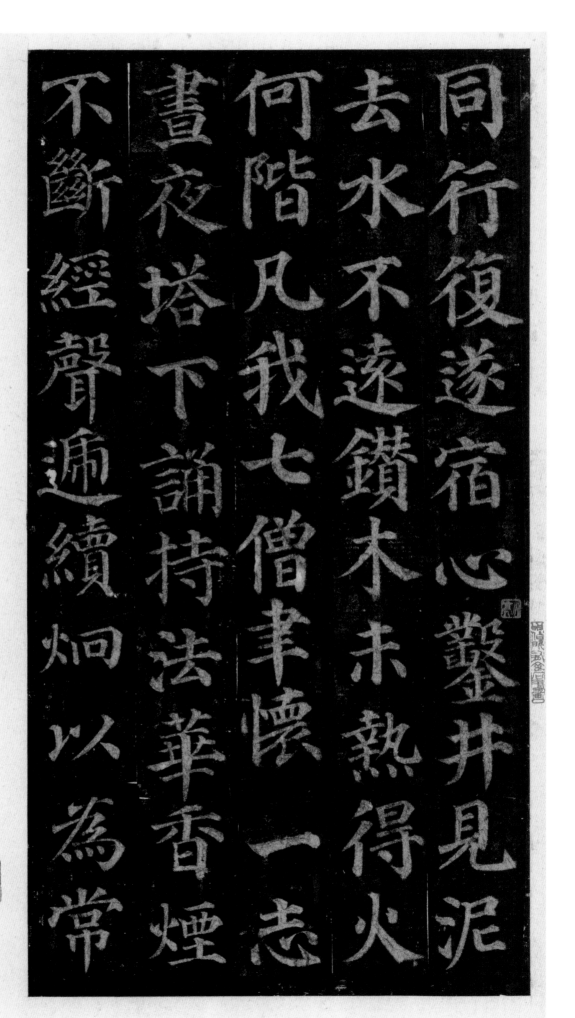

同行 复遂宿心 凿井见泥／去水不远 钻木未热 得火／何阶 凡我七僧 聿怀一志／昼夜塔下 诵持法华 香烟／不断 经声递续 炯以为常／

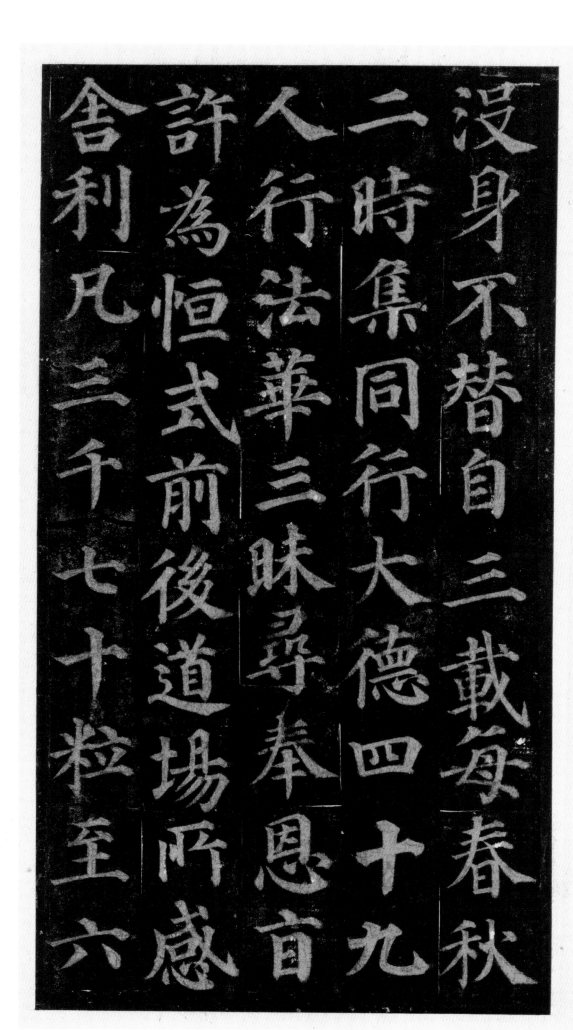

没身不替 自三载 每春秋／二时 集同行大德四十九／人 行法华三昧 寻奉恩旨／许为恒式 前后道场 所感／舍利凡三千七十粒 至六／

没身不替自
三载每春秋
二时集同行
大德四十九
人行法华
三昧寻奉恩
旨许为恒式
前後道场所感
舍利凡三千
七十粒至
六

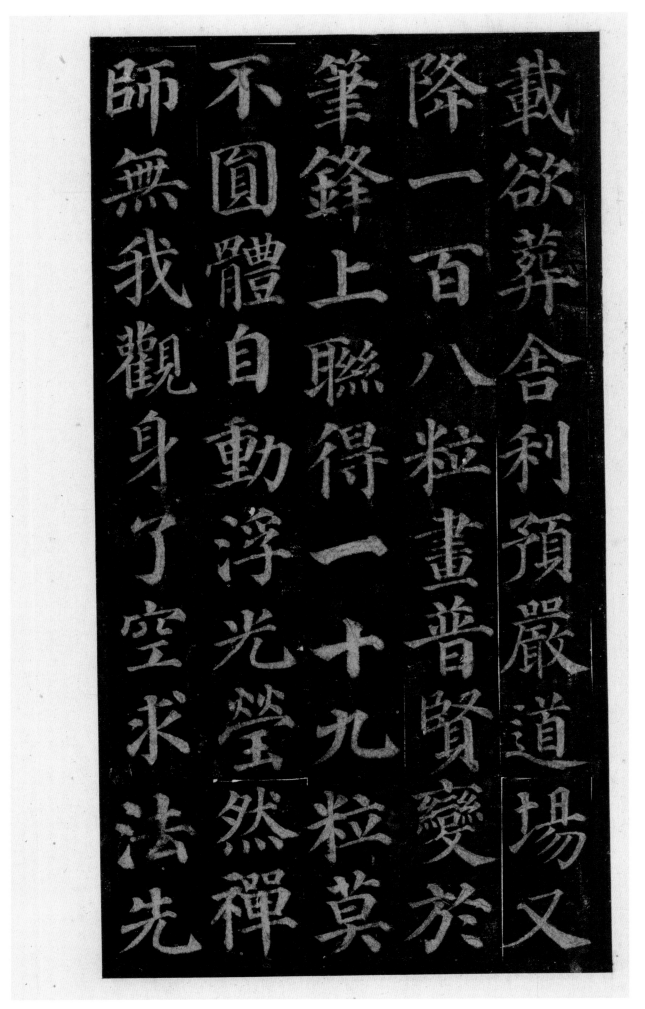

載 欲葬舍利 預严道场 又／降一百八粒 画普贤变 于／笔锋上联得一十九粒 莫／不圆体自动 浮光莹然 禅／师无我观身 了空求法 先／

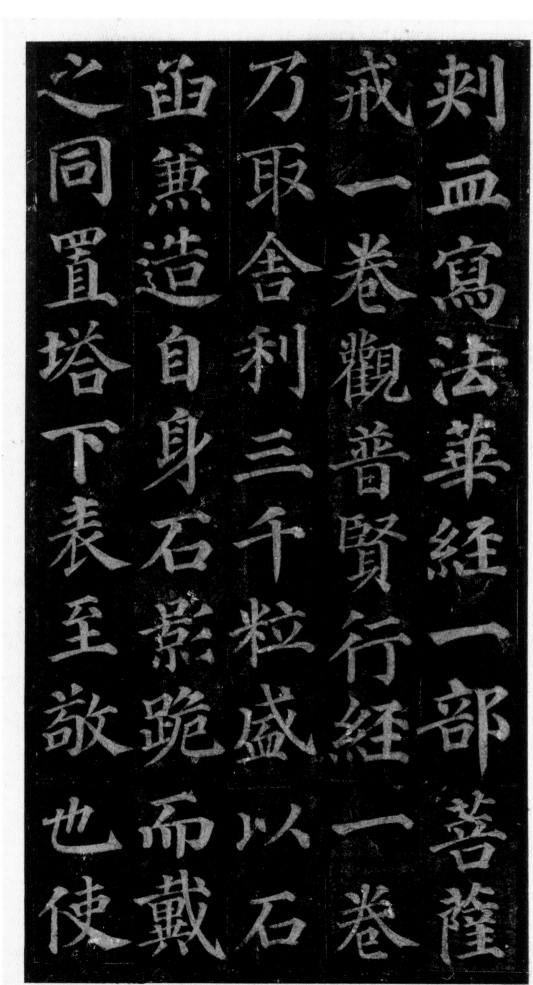

刺血寫法華経一部 菩薩〈戒一卷 観普賢行経一卷〉乃取舍利三千粒 盛以石〈函 兼造自身石影 跪而戴〈之 同置塔下 表至敬也〉使〈

夫舟迁夜壑　无变度门　劫／算墨尘　永垂贞范　又奉为／主上及苍生写妙法莲华／经一千部　金字三十六部／用镇宝塔　又写一千部散／

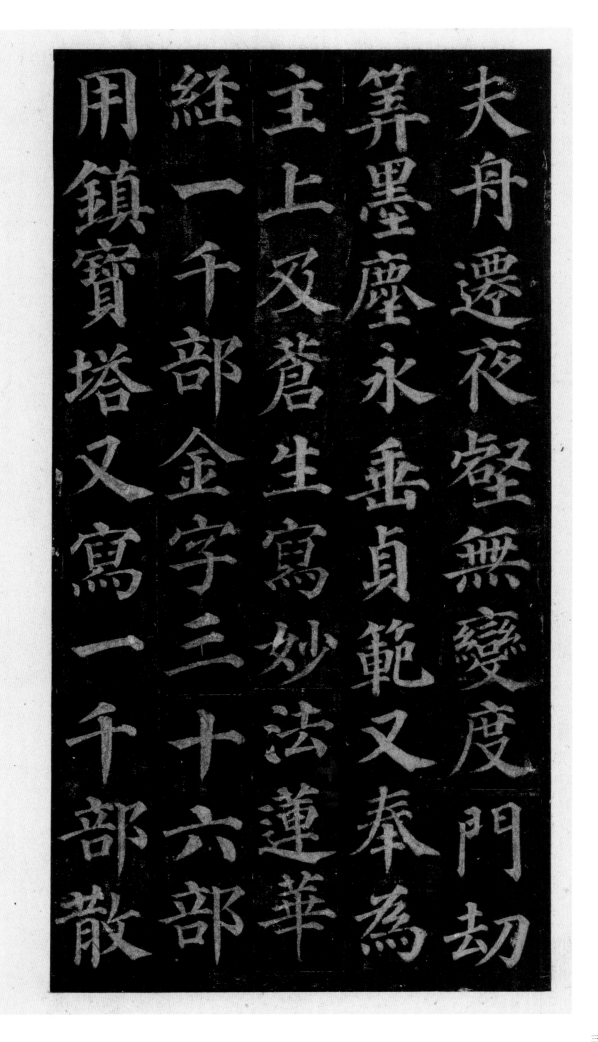

夫舟遷夜壑無變度門劫

算墨塵永垂貞範又奉為

主上及蒼生寫妙法蓮華

経一千部金字三十六部

用鎮寶塔又寫一千部散

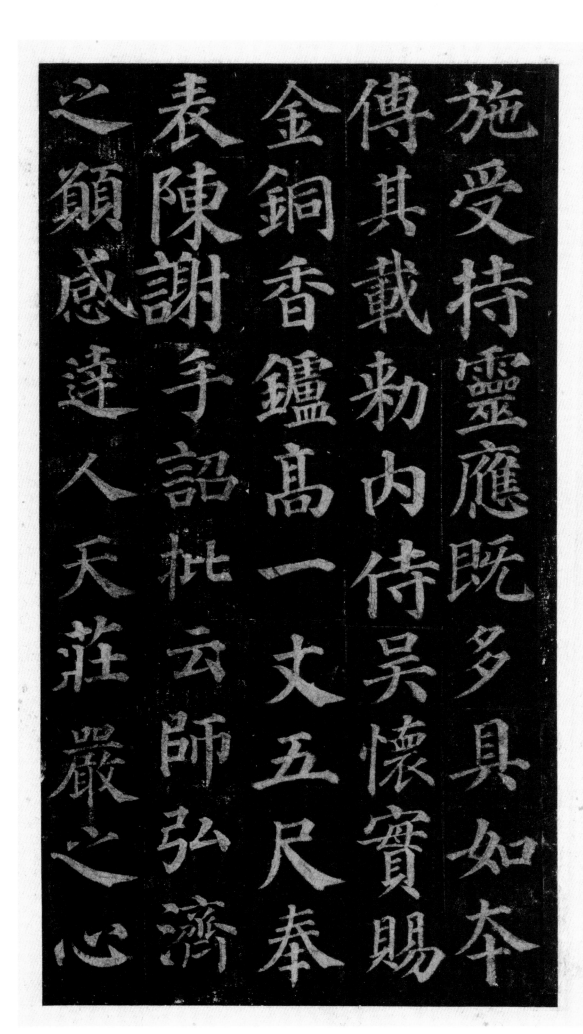

施受持 灵应既多 具如本／传 其载 敕内侍吴怀实赐／金铜香炉 高一丈五尺 奉／表陈谢 手诏批云 师弘济／之愿 感达人天 庄严之心／

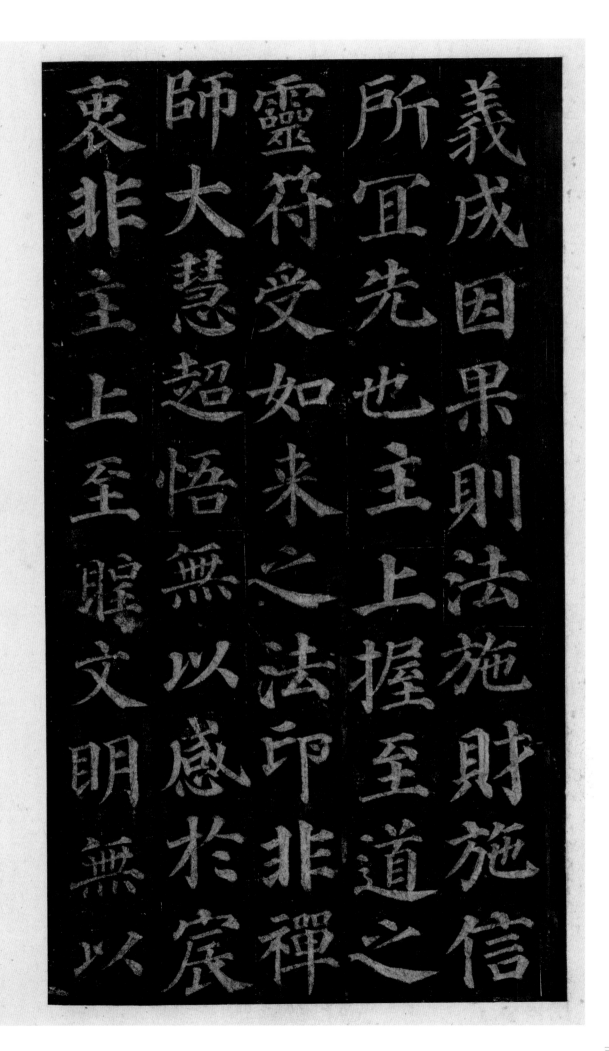

义成因果　则法施　财施　信／所宜先也　主上握至道之／灵符　受如来之法印　非禅／师大慧超悟　无以感于宸／衷　非主上至圣文明　无以／

鉴于诚愿　悼彼宝塔　为章／梵宫　经始之功　真僧是荦／克成之业　圣主斯崇　尔其／为状也　则岳耸莲披　云垂／盖偃　下欻崛以踊地　上亭／

鉴於誠願倬彼寳塔爲章梵宫經始之功真僧是荦克成之業聖主斯崇尔其爲狀也則岳聳蓮披雲垂蓋偃下欻崛以踊地上亭

盈而媚空　中暗暗其静深／旁赫赫以弘敞　礔礰承陛／琅玕綷槛　玉瑱居楹　银黄／拂户　重檐叠于画栱　反宇／环其璧珰　坤灵赑屃以负／

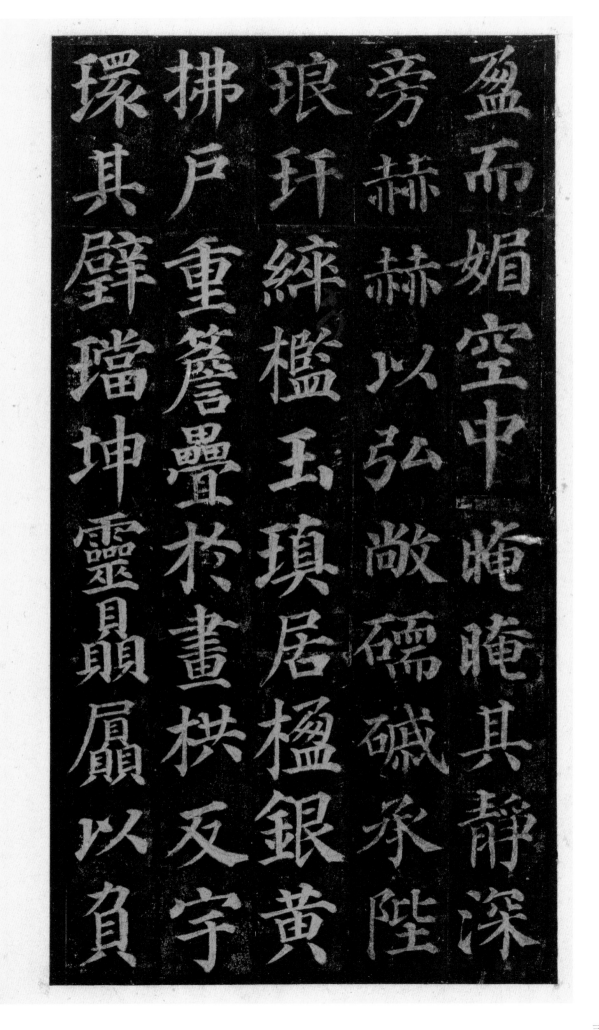

砌　天祇俨雅而翊户　或复／肩挈挚鸟　肘摆修蛇　冠盘／巨龙　帽抱猛兽　勃如战色／有顿其容　穷绘事之笔精／选朝英之偈赞　若乃开局／

鐍 窥奥秘　二尊分座　疑对／鹫山　千帙发题　若观龙藏／金碧炅晃　环珮蕤蕤　至于／列三乘　分八部　圣徒翕习／佛事森罗　方寸千名　盈尺／

鐍窥奥祕二尊分座疑對
鹫山千帙發題若觀龍藏
金碧炅晃環珮蕤蕤至於
列三乘分八部聖徒翕習
佛事森羅方寸千名盈尺

萬象大身現小廣座能卑

湏弥之容欻入芥子寶盖

之状頓覆三千昔衡岳思

大禅師以法華三昧傳悟

天台智者尔来寂寥罕契

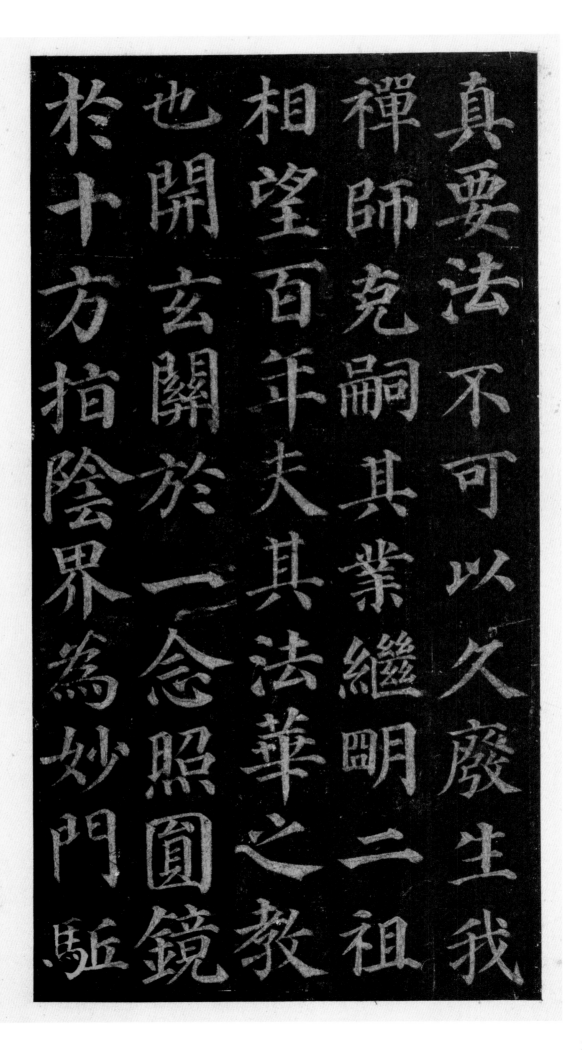

真要　法不可以久废　生我／禅师　克嗣其业　继明二祖／相望百年　夫其法华之教／也　开玄关于一念　照圆镜／于十方　指阴界为妙门　驱／

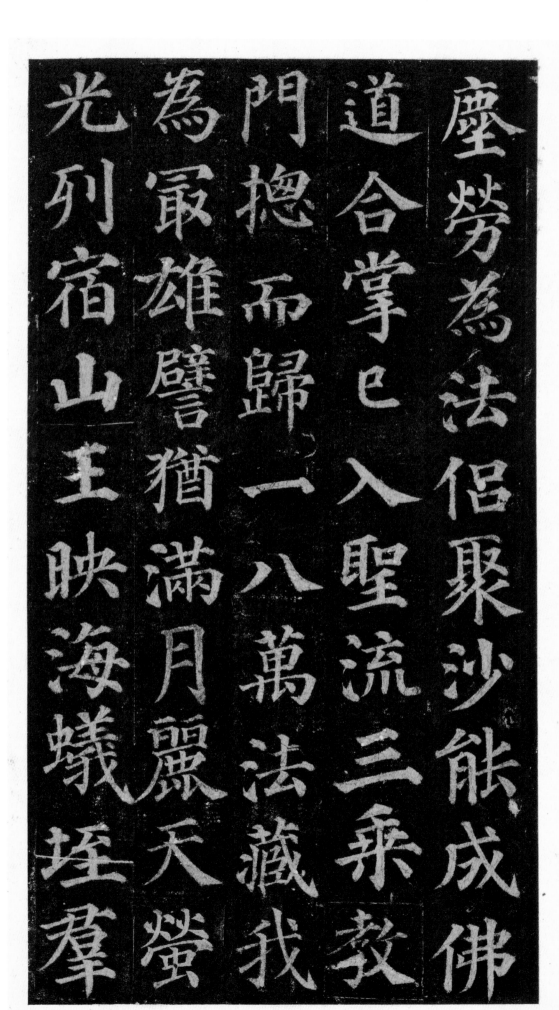

尘劳为法侣 聚沙能成佛／道 合掌已入圣流 三乘教／门 总而归一 八万法藏 我／为最雄 譬犹满月丽天 萤／光列宿 山王映海 蚁垤群／

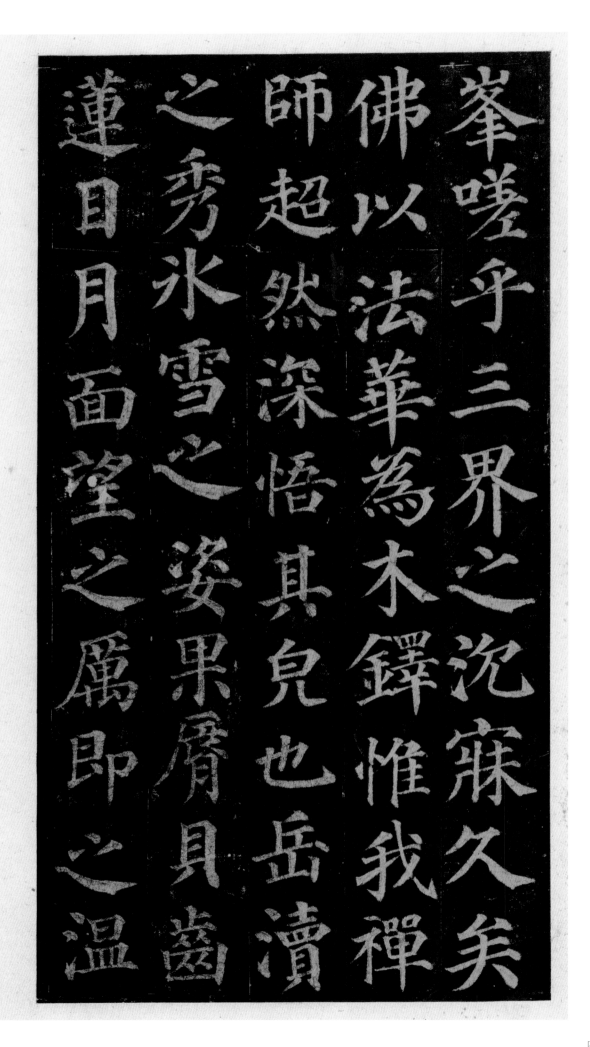

峰　嗟乎　三界之沉寐久矣／佛以法华为木铎　惟我禅／师超然深悟　其貌也　岳渎／之秀　冰雪之姿　果唇贝齿／莲目月面　望之厉　即之温／（下脱三百零七字）／

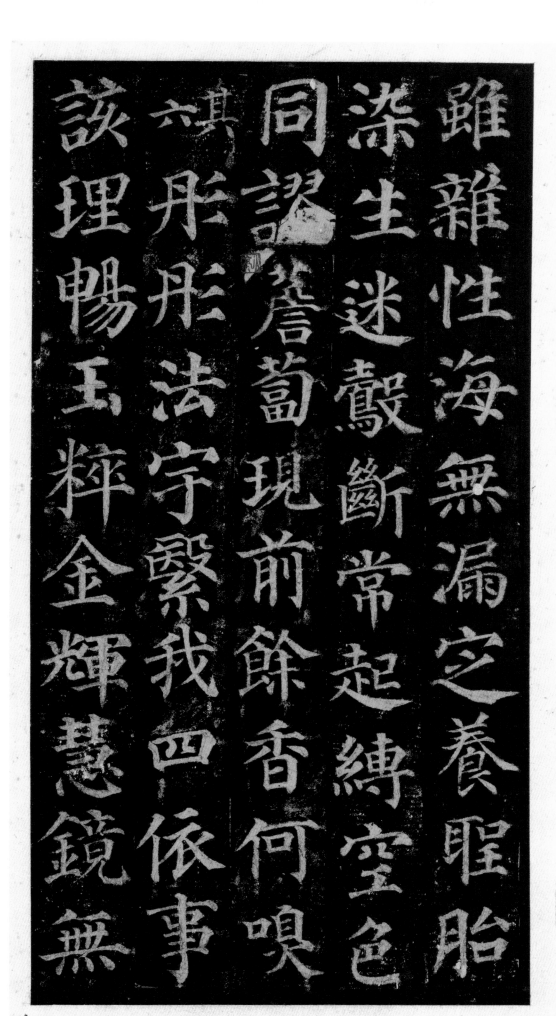

雖雜性海無漏定养圣胎

染生迷彀斷常起縛空色

同認誉蔔現前餘香何嗅

其六彤彤法宇繫我四依事

該理暢玉粹金輝慧鏡無

虽杂　性海无漏　定养圣胎／染生迷彀　断常起缚　空色／同谬　蓍蔔现前　余香何嗅／其六　彤彤法宇　繫我四依　事／该理畅　玉粹金辉　慧镜无／

垢　慈灯照微　空王可托　本／愿同归　其七／天宝十一载　岁次壬辰　四／月乙丑朔廿二日戊戌建／敕检校塔使正议大夫行／

垢慈燈照微空王可託本

顒同歸其七

天寶十一載歲次壬辰四

月乙丑朔廿二日戊戌建

敕撿挍塔使正議大夫行

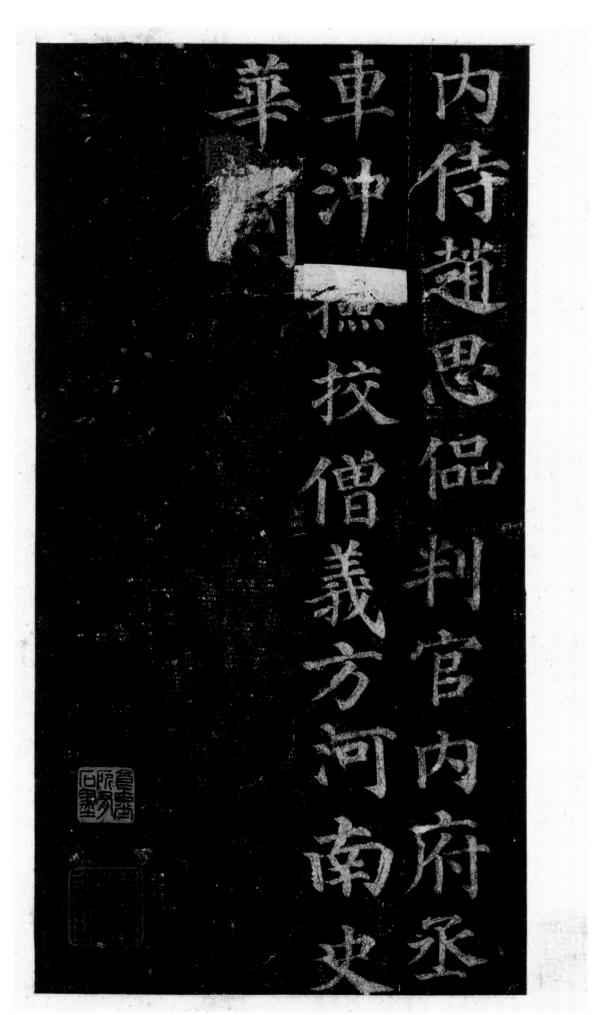

内侍赵思侃　判官内府丞／车冲　检校僧义方　河南史／华刻／

赵明诚《金石录》载，鲁公碑版凡四十许种，其最初第一碑则『多宝塔』也。缘是少作，故圆朗腴润，与鲁公他碑不同，然古人书碑皆无同者。今细考鲁公平生所书碑，虽风力劲古自一，

而结体各自变化，凡执而不能变者，皆非好手也。

余在京河亦曾得一本，为有明御府故物，涿鹿冯相国所藏之，此本正在伯仲之间，而此本

弱深才字尚之故當生本本上雍正四年夏六

而午夏五月廿有二日金生韻文生以示我因

去書後　民常王澍

鑒字奕〻有神三點水皆有牽絲可辨雖後幅佚

缺不礙其為佳本也　吳修棶刺史寄示因書數語

歸之　道光丁酉九秋福州梁章鉅記

『期』『谬』等字尚全，故当出余本上。雍正四年岁次丙午夏五月廿有二日，金生韵文出以示我，因书其后。良常王澍。　钤印：王澍（白文）、天官大夫（白文）。

『凿』字奕奕有神，三点水皆有牵丝可辨，虽后幅佚缺，不碍其为佳本也。吴修梅刺史寄示，因书数语归之。道光丁酉九秋福州梁章钜记。　钤印：章钜私印（白文）、茞林审定（朱文）。

千福寺碑与魯公所書書諸碑小異宋人謂

是一僧所書与南城僊壇記小字本同一疑

鬢所見舊本以崇語鈐藏宋拓本爲甲

観此本墨光如泰紙乃宋羅文之佳者洵

稱宋代善搨且鋒芒畢露礴拂如新与

近拓之尧如薑芽者不同世傳以文中鑿字

不損者爲宋時拓雖属碑估之見眹得此

《千福寺碑》与鲁公所书诸碑小异，宋人谓是一僧所书，与南城《仙坛记》小字本同一，疑闻。所见旧本以崇语铃藏宋拓本为甲。观此本墨光如漆，纸乃宋罗文之佳者，洵称宋代善拓，且锋芒毕露，

礴拂如新，与近拓之尧如姜芽者不同。世传以文中『凿』字不损者为宋时拓，虽属碑估之见，然得此

更足为宋拓之凭证，洵堪与崇氏藏本并为艺林瑰宝，纵小有缺佚，亦何伤乎。潜庵世丈专精书学，年逾古稀，墨池笔冢不废，摹写顷以见示，因书臆语质之。

己未三月中沐褚德彝记。钤印：褚礼堂（白文）。

变足為宋拓之憑證洵堪與崇氏藏本並
為藝林瓌寶縱小有缺佚亦何傷乎
潛盦世丈專精書學年逾古稀墨池筆
家不癈摹寫頃以見眎曰書肕語質之
己未三月中沐褚德彝記

大唐西京千福寺多

感應碑文南陽

撰朝議郎判尚書

貞外郎狼邪顏真卿

朔敬大刘㒨㹦㫋舊

郎中東海徐浩題額

粤妙法蓮華諸佛之

也多寶佛塔證紅然之

也發明資乎十力弘發

四依有禅師法号

图书在版编目（CIP）数据

颜真卿千福寺多宝塔感应碑：宋拓本 / 吕章申主编. —合肥：安徽美术出版社，
2018.1
（中华宝典·中国国家博物馆馆藏法帖书系. 第一辑）
ISBN 978-7-5398-8089-1

Ⅰ.①颜… Ⅱ.①吕… Ⅲ.①楷书-碑帖-中国-唐代 Ⅳ.①J292.24

中国版本图书馆CIP数据核字(2017)第318426号

中华宝典——中国国家博物馆馆藏法帖书系（第一辑）
颜真卿千福寺多宝塔感应碑（宋拓本）
ZHONGHUA BAODIAN
ZHONGGUO GUOJIA BOWUGUAN GUANCANG FATIE SHUXI DI-YI JI
YAN ZHENQING QIANFU SI DUOBAO TA GANYING BEI SONG TABEN

出版人：唐元明
责任编辑：秦金根 金前文 史春霖
责任校对：司开江
书籍设计：刘璐 张松
责任印制：徐海燕

出版发行：时代出版传媒股份有限公司
安徽美术出版社（http://www.ahmscbs.com）
地址：合肥市政务文化新区翡翠路1118号出版传媒广场14F
邮编：230071
编辑部电话：0551—63533622
编辑部QQ：172025811
营销部电话：0551—63533604（省内）0551—63533607（省外）

印制：浙江海虹彩色印务有限公司
开本：889mm×1194mm 1/12
印张：4 1/3
版次：2018年1月第1版
印次：2018年1月第1次印刷
书号：ISBN 978-7-5398-8089-1
定价：59.00元

媒体支持：书画世界 杂志

咨询出版
请扫描添加编辑微信

《书画世界》杂志
官方微信平台

安徽美术出版社
官方微信平台